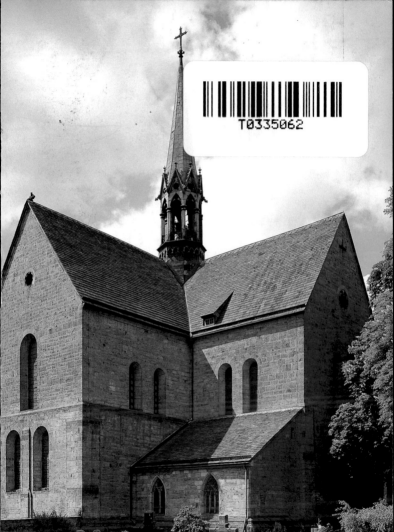

Kloster Loccum

Kloster Loccum

von Horst Hirschler und Michael Wohlgemuth

Porta patet, cor magis –
Das Tor steht offen, noch mehr das Herz

Den Dachreiter der Klosterkirche erblicken Sie als Erstes in der wasserreichen Senke. Vor über 800 Jahren begründeten hier Zisterzienser mönche das Kloster Loccum. Auf der einen Seite vom Dorf Loccum auf der anderen Seite vom Klosterwald umgeben, bis heute abseits größerer Städte zwischen dem Steinhuder Meer und der Weser gelegen, lässt es immer noch das zisterziensische Ideal eines Mönchslebens fernab der Menschen ahnen. Die östliche Klostermauer verläuft entlang des Bachlaufs der Fulde und auch das entspricht der ideal typischen Lage eines mittelalterlichen Zisterzienserklosters: Mit ihrem Wasser wurden die fünf Mühlen auf dem Klosterhof betrieben, die Fischteiche gespeist und die Frischwasserversorgung der Mönche und Laienbrüder sichergestellt.

> »Das Kloster soll so angelegt sein, dass sich alles Notwendige innerhalb der Klostermauern befindet, nämlich Wasser, Mühle, Garten und die verschiedenen Werkstätten, in denen gearbeitet wird. So brauchen die Mönche nicht draußen herumzulaufen, was ihren Seelen ja durchaus nicht zuträglich wäre.«
> Klosterregel des Benedikt, Kapitel 66

> »Das Kloster ist bestens gebaut mit allem notwendigen Zubehör. Zudem haben dort alle Handwerker Plätze nach Gefallen gehabt, so Kesselschmiede und Schuster. Es wird erzählt, dass die Werkstatt des Schmiedes so eingerichtet war, dass vier Schmiede zugleich an einer Stelle waren und ein jeder nach Belieben arbeiten konnte. So war es auch bei den Tuchmachern.«
> Jüngere Mindener Bischofschronik, um 1450

In der Blütezeit des Klosters um 1300 mögen es um 180 Mönche und Laienbrüder gewesen sein, die hier versucht haben, so konsequent wie möglich ein Leben in der Nachfolge Jesu zu führen, wie es der große Abt der Gründergeneration *Bernhard von Clairvaux* († 1153) unermüdlich eingesprochen hatte: völlige Konzentration auf das Leben vor Gott mit den Stundengebeten und mit der Handarbeit für den Lebensunterhalt, äußerste Bescheidenheit und Armut, wie es die Regel des *Benedikt von Nursia* († 480) vorschrieb. Auf diese Weise sollte etwas vorscheinen

Blick vom Kreuzgang auf die Klosterkirche ▶

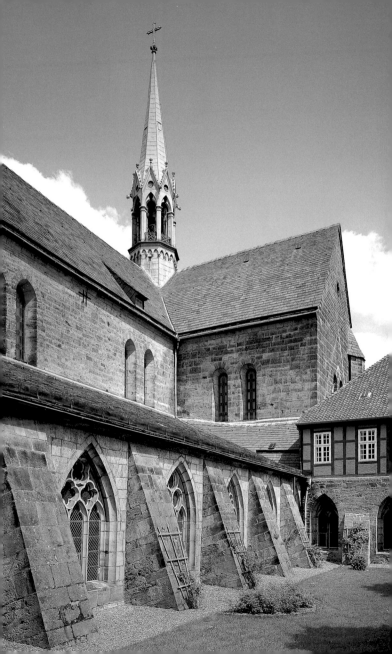

vom Reich Gottes in der Mönchsgemeinschaft, soweit das unter feh
baren Menschen möglich ist.

Kloster Loccum wurde 1163 begründet von zwölf Mönchen, die m
ihrem Abt Ekkehard aus dem Mutterkloster Volkenroda (Westthürir
gen, nahe Mühlhausen) entsandt worden waren. Wenn Sie durch da
Torhaus diese nach Kloster Maulbronn besterhaltene mittelalterlich
Klosteranlage nördlich der Alpen betreten, können Sie noch die Still
und die geistliche Kraft empfinden, die von dieser eigenständiger
durch die Klostermauer sichtbar abgetrennten kleinen Welt ausging
Dahinter verbirgt sich ein hoch entwickeltes System menschliche
Gemeinschaft, das geistliches Leben und praktische Bewältigung de
Alltags miteinander verbindet. Sie können dem **Zisterzienserpfad** m
dem Wegzeichen der gelben Rose aus dem Wappen des Stifters Gra
Wilbrand von Hallermund folgen, um sich durch die bis heute genutz
ten Bauten und Anlagen der Mönche innerhalb und außerhalb de
Klostermauern führen zu lassen.

Das Kloster wurde um 1600 evangelisch-lutherisch. Erstaunliche
weise wurde es nicht aufgelöst, sondern als Kloster weitergeführt. Ab
Prior und Konvent haben bis heute die Leitung des Klosters. Als di
Mönche ausstarben, wurden junge Theologen aufgenommen, die au
ihre Pfarrstelle warteten und nun in Vorbereitung auf den Pfarrdiens
im Kloster Dienst taten. Daraus entwickelte sich eines der ältesten **Pre
digerseminare** in Deutschland, in dem bis heute künftige Pfarrerin
nen und Pfarrer ausgebildet werden. Seit 1974 befindet sich auch ein
Tagungsstätte für Pfarrerfortbildung und für Gastgruppen in diese
Mauern. Das Kloster ist heute eine eigenständige Körperschaft öffentli
chen Rechts in der evangelisch-lutherischen Landeskirche Hannovers

Es war die geistliche Ausstrahlung des Klosters, die den Loccume
Abt *Hanns Lilje* († 1977) veranlasst hat, 1952 die **Evangelische Akade
mie** mit ihren unserer Zeit vorausdenkenden Aktivitäten nach Loccun
zu holen. Zusammen mit dem **Religionspädagogischen Institut**, den
Pastoralkolleg und der etwas außerhalb gelegenen **Evangelische
Heimvolkshochschule** entstand neben und mit dem alten Kloste
und seinem modernen Predigerseminar ein vielfältig ausstrahlende
geistliches Zentrum für die Menschen unserer Zeit.

▲ *Kupferstich des Klosters Loccum in Merians Topographia Germaniae*

Aus der Klostergeschichte

Fünfzehn Minuten Fußweg bachaufwärts entfernt stößt man im Klosterwald auf einen baumbestandenen, drei Meter hohen Hügel. Das ist der Rest einer kleinen Burganlage, vielleicht einer Fluchtburg, der **Luccaburg** der Grafen von Hallermund. Graf *Wilbrand von Hallermund* hat 1163 dem Kloster das Land gestiftet. 65 Jahre nach Gründung des Zisterzienserordens im burgundischen **Cîteaux** nahe Dijon (1098) begründet, gehört Loccum in die vierte Generation der Zisterzienserklöster: Morimond (1113) – Altencamp (1123) – Volkenroda (1131) – Loccum (1163). Der Orden erlebte in dieser Zeit eine rasante Ausbreitung und hat mit 1500 Männer- und Frauenklöstern am Ende des 12. Jahrhunderts jene Zeit geistlich geprägt.

Die von Volkenroda ausgesandten Mönche mussten eine harte Aufbauarbeit leisten, bis das Sumpfgebiet trocken gelegt war und die Gebäude errichtet werden konnten. Die heute noch vorhandenen Klostergebäude sind zumeist in der Mitte des 13. Jahrhunderts erbaut

Gez. v. G. Comport nach Scheffsky.

▲ Kirche und Konventhaus von Nordwe

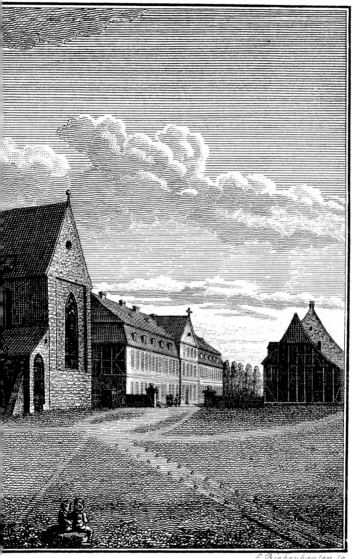

Kupferstich von Ernst Ludwig Riepenhausen, 1822

worden. Abt **Hermann I.** (1239–1269) war der Bauherr der Klosterkirche.

Fast alle **Urkunden** des Klosters sind erhalten geblieben. Es sind sehr schöne mit dem Bleisiegel des jeweiligen Papstes versehene Pergamenturkunden dabei, durch die Ländereien oder Rechte beurkundet werden. Besonders ragen dabei aus der Anfangszeit eine Urkunde von Papst *Gregor VIII.* (1187) sowie das Privileg von Kaiser *Karl V.* mit Verleihung der Reichsunmittelbarkeit (1530) heraus. Viele Informationen über das mittelalterliche Kloster verdanken wir einer detailreichen und nur in zwei handschriftlichen Exemplaren vorliegenden **Chronik** des Abtes *Theodor Stracke* (1600–1629).

Seine **wirtschaftliche Blütezeit** hatte das Kloster zwischen der Mitte des 13. und 14. Jahrhunderts. Waren schon die Anfänge des Klosters durch reiche Schenkungen Heinrichs des Löwen und der Gräfin Adelheid von Schaumburg bestimmt gewesen, so kommen im Laufe der Zeit aufgrund des hohen geistlichen Ansehens der Zisterzienser überhaupt, aber inzwischen auch des Klosters Loccum, weitere Schenkungen hinzu. So breiteten sich seine **Besitzungen** zwischen dem Bremer Gebiet und der Hildesheimer Börde aus. Weitere Klosterhöfe, so genannte »Grangien«, unter anderem in Hamelspringe, Lahde, Kolenfeld und Oedelum kamen hinzu sowie Stadthöfe in Hannover, Minden und Stadthagen.

Das **Spätmittelalter** brachte auch für das Kloster Loccum wirtschaftliche Krisen und Einbußen. Zu den Besonderheiten jener Zeit zählt, dass 1483 erstmals ein bürgerlicher Abt gewählt wurde. Die Adligen verließen daraufhin das Kloster. Abt und Konvent fassten den Beschluss, künftig keine Adligen mehr aufzunehmen.

Die eigentliche **Reformationszeit** ist an Loccum erstaunlich folgenlos vorübergegangen. *Antonius Corvinus*, der Reformator der späteren Hannoverschen Gebiete und erste Bischof mit dem Titel »Generalsuperintendent«, war wohl in der Frühzeit der Reformation Mönch in Loccum gewesen und soll davongejagt worden sein. Die Dörfer des Stiftsbezirks, in dem das Kloster Obrigkeit war, sind schon sehr bald lutherisch geworden. Das Kloster hat es nicht hindern können oder wollen.

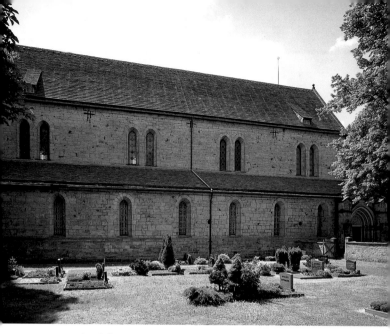

▲ *Blick vom Friedhof auf die Klosterkirche*

Erst um 1600 wurde das Kloster selbst auch lutherisch, indem es das **Augsburger Bekenntnis** übernahm. Die Äbte nahmen noch einige Zeit an den jährlichen Generalkapiteln (Vollversammlungen) der Zisterzienseräbte teil, bis ihnen das verwehrt wurde. Gleichwohl hat sich Loccum weiterhin dem Orden verbunden gewusst. Im Jahr 2000 wurde vor dem Hintergrund des ökumenischen Klimas diese Verbindung wieder aufgenommen mit einer Einladung des Loccumer Abtes zur regelmäßigen gastweisen Teilnahme am Generalkapitel der Äbte und Äbtissinnen des Zisterzienserordens in Rom.

Die Loccumer Äbte mussten seit 1585 dem welfischen Landesherrn Herzog *Julius von Wolfenbüttel* einen Huldigungseid leisten. Das Kloster gewann jedoch zugleich dessen Schutz für seine Selbstständigkeit und nannte sich bis 1803 »**kaiserlich freies Stift**«. Der Abt bekam das Amt des Präsidenten der späteren Calenberger Landschaft, das er bis

heute versieht. Die klösterliche Leitungsstruktur von Abt, Prior und Konvent blieb bestehen. Darüber hinaus waren die Äbte seit der Wende vom 17. zum 18. Jahrhundert kirchenleitend im hannoverschen Konsistorium unter dem Landesherren tätig. Durch die entschlossene Übernahme von kirchlichen Aufgaben durch die Zeiten – besonders auch in den Jahren der Säkularisierung 1803 – ist das Kloster Loccum bis heute erhalten geblieben.

Die als *Hospites* (»Gäste«) aufgenommenen, auf ihre Pfründe wartenden jungen Pastoren waren – neben ihren vorbereitenden Studien für das Pfarramt – gleichzeitig zum *Horen-Dienst* (Durchführung der täglichen Andachten), zum seelsorglichen Dienst in der Gemeinde und zum Mitwirken bei Aufgaben der Klosterverwaltung verpflichtet. Der **Konvent**, die eigentlichen Nachfolger der geistlichen Mönche, bestand darüber hinaus aus angesehenen Geistlichen der Landeskirche. Freilich war das Klosterleben unter evangelischem Vorzeichen, besonders wenn nur wenige Konventuale und Hospites im Kloster waren, manchmal kärglich. Die Stundengebete wurden jedoch dreimal am Tag gehalten. An jedem Werktag um 18.00 Uhr findet bis heute das liturgische Abendgebet, »die Hora«, im Hohen Chor der Stiftskirche statt.

Wichtige Äbte in der nachreformatorischen Zeit waren der tatkräftige *Gerhard Wolter Molanus* (1677–1722), bekannt durch seine Unionsverhandlungen mit *Gottfried Wilhelm Leibniz* auf evangelisch-lutherischer und mit Bischof *Christoph de Rojas y Spinola* auf römisch-katholischer Seite. Das scheiterte, war jedoch ein respektabler Versuch. Abt *Georg Ebell* (1732–1770) hat 1750 die »Landschaftliche Brandkasse« initiiert. Nach 1800 hat der Abt *Christoph Salfeld* (1792–1829) das neue Predigerseminar gegründet und dem Kloster damit seine bis zur Gegenwart wichtigste Aufgabe erschlossen. Abt *Gerhard Uhlhorn* (1878–1901) hat durch sein soziales Engagement und seine kirchlichen und diakonischen Aktivitäten hohes Ansehen genossen. Die Äbte des 20. Jahrhunderts waren *Georg Hartwig* (1902–1927), *August Marahrens* (1928–1950), *Hanns Lilje* (1950–1977) und *Eduard Lohse* (1977–2000); seit 2000 steht der ehemalige Landesbischof *Horst Hirschler* dem Konvent als Abt des Klosters vor. Landesbischöfin *Margot Käßmann* ist als Bischöfin Mitglied im Konvent.

Innenansicht der Klosterkirche nach Osten

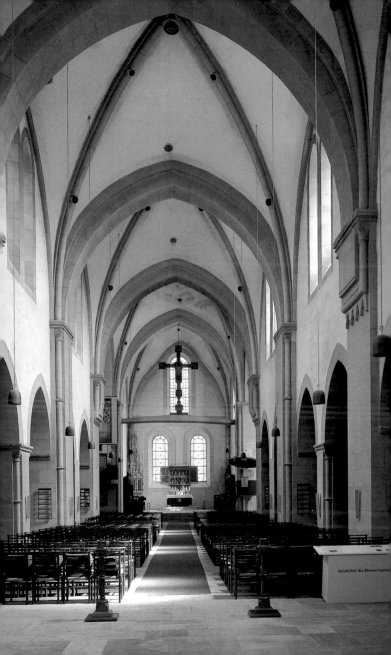

Das Oratorium (»Bethaus«): die Klosterkirche

Zisterzienserarchitektur

Beim Betreten der Klosterkirche finden Sie sich in einem bemerkenswert stilechten Zisterzienserbau wieder. Von 1240 bis 1277 wurde sie errichtet. Wie es das Generalkapitel vorschrieb, wurde das Gotteshaus Maria, der Mutter Jesu, geweiht und zusätzlich dem heiligen Georg. Durch die Jahrhunderte hindurch ist der Bau nahezu unverändert geblieben.

Zisterziensisch ist die Anlage als **kreuzförmige, langgestreckte Basilika** im so genannten »gebundenen System«: Den Grundriss der 67 Meter langen Kirche bilden sechs Quadrate von jeweils zehn Meter Seitenlänge – das erste für den Chor, das zweite als Vierung, die übrigen für das Mittelschiff des Langhauses, denen wiederum zwei Seitenschiffsjoche zugeordnet sind. Charakteristisch ist auch der sehr schlichte, gerade Abschluss des Hochchores und der beiden flankierenden Seitenkapellen. Der Altarraum wird durch drei gestaffelt angeordnete Rundbogenfenster in der Ostwand beleuchtet. Die strenge, gerade Form des Hochchores soll direkt auf Bernhard von Clairvaux zurückgehen. Die burgundische Abtei Fontenay zeigt das Berhardinische Schema in seiner frühesten Gestalt.

Oratorium (»Bethaus«) nannten die Zisterzienser ihre Klosterkirche. Ihr Bau unterlag strengen Vorschriften: keine Skulpturen, keine Buntglasfenster, nur ein Glockentürmchen für bis zu zwei Glocken auf dem Dach (»Dachreiter«) statt eines Kirchturms. Zisterzienserkirchen sind so schlicht wie möglich gebaut. Nichts sollte die Aufmerksamkeit der Mönche von Gott ablenken.

»…die Glasfenster sollen weiß und ohne Kreuz und Bild sein.«
Generalkapitel von Cîteaux, 1134

Wenn man die klare Architektur der Kirche auf sich wirken lässt, wird man spüren, wie eindringlich sie ist. Sie sollte ein *Oratorium* sein, ein einfaches Bethaus, nicht ein einer Kathedrale vergleichbarer Bau. Sieht man sich die etwa gleichzeitigen Kirchbauten im benachbarten Minden an, dann merkt man, dass dies ein bewusst unzeitgemäß schlichteres Bauwerk ist, das aber vermutlich gerade dadurch seine besondere geistliche Tiefenwirkung hat.

Auch die Loccumer Klosterkirche besitzt wie alle Zisterzienser-kirchen statt eines Turmes lediglich einen hölzernen **Dachreiter** mit zwei Glocken über der Vierung. Der erste war bereits 1271 während des Chorgebets durch Blitzschlag zerstört worden, während der zwei-te 1844 wegen Baufälligkeit abgenommen werden musste. 2005 war auch der dritte Turm baufällig und musste ersetzt werden. Die **Toten-pforte**, die zu jeder Zisterzienserkirche gehört, ist unter der Orgel-empore durch eine Holzwand verdeckt. Sie führt vom nördlichen Seitenschiff auf den Friedhof hinaus und wurde ausschließlich dazu benutzt, verstorbene Mönche nach einem kurzen Gottesdienst zu ihrer Grabstelle zu tragen.

Romanisch-gotischer Übergangsstil

Die gedrungene Proportion (Breite-Höhe-Verhältnis: 1:2) vermittelt noch ganz den Eindruck eines romanischen Kirchenraums. Zugleich kann man gut verfolgen, wie die Kirche mit **fließendem Stilübergang** von Osten nach Westen hin gebaut wurde: Romanisch-rundbogige Fenster im Chor und Querschiff wechseln über zu den (im oberen Bereich paarweise angeordneten) gotischen Spitzbogenfenstern und zur schlichten frühgotischen Blendrose im Westwerk, die seit 1960 von einem **Glasbild der Taufe Jesu** von *Hans-Gottfried von Stockhau-sen* ausgefüllt wird (Abb. S. 14). Ebenso entwickelt sich der Kapitell-schmuck vom romanischen Kelchblockkapitell zum frühgotischen Blatt- oder Knospenkapitell.

Der **Raumeindruck** wird bestimmt durch die **Rippengewölbe** über dem Mittelschiff, die auf den gedrungenen Auflagen zu ruhen schei-nen – tatsächlich fangen nur die Mauerstärke und die Arkadenpfeiler die Gewölbelast auf. Starke und schwache Wandpfeiler wechseln ein-ander ab und geben dem Raum seine verhaltene Gliederung.

Erst seit der Mitte des 19. Jahrhunderts können wir den Innenraum der Kirche so in seiner Gesamtheit vor uns sehen. In früheren Zeiten war der Blick durch das umfangreiche eichene Chorgestühl behindert. Quer durch die Mitte der Kirche, am dritten Paar der großen Gewölbe-pfeiler, verlief zudem die etwa drei Meter hohe Schranke des hölzer-nen **Lettners**. Er trennte die Priestermönche im östlichen Teil von den

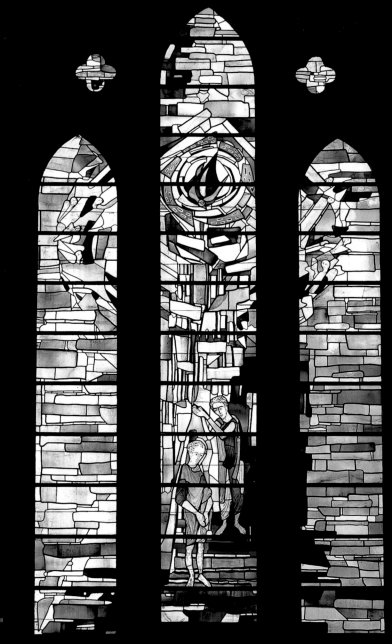

Laienbrüdern. Das große **Tafelkreuz**, das sich nun über dem Aufgang zum Hohen Chor befindet, stand ursprünglich darauf. Man sieht oben im Gewölbe an der ursprünglichen Stelle noch den Ring zur Aufhängung (Beschreibung S. 16, Abb. S. 18).

Den Zugang zum Oratorium aus ihrem »Slaphus« (Schlafhaus, Dormitorium) hatten die Priestermönche über eine Treppe und durch die Kreuzgangtür daneben. Die Laienbrüder konnten ihren Teil der Kirche ebenfalls über eine Treppe von ihrem Schlafsaal aus erreichen. Die Konsolen und die Tür sind im Westende des südlichen Seitenschiffs noch sichtbar. Außerdem hatten sie einen Zugang zur Kirche unterhalb der Treppe.

Große Veränderungen erfuhr die Loccumer Klosterkirche durch die **Restaurierung von 1848 bis 1854** durch den hannoverschen Architekten *Conrad Wilhelm Hase*. Das Ziel war, wieder einen einheitlichen »mittelalterlichen« Raumeindruck herauszuarbeiten. Dazu wurde das Chorgestühl aus der Kirche entfernt, nur Reste davon wurden im Hohen Chor für die allabendliche Hora nutzbar gemacht. Ein neuer Altar, eine neue Kanzel und neoromanische Emporen wurden eingebaut. Durch den Brand der Orgel 1947 fiel die Hase'sche Westempore und durch den Orgelneubau im nördlichen Querschiff auch die dortige Empore wieder weg. Die **Renovierungsarbeiten 1963** zur 800-Jahrfeier des Klosters unter dem hannoverschen Architekten und Loccumer Klosterbaumeister *Jan Prendel* erbrachten eine neue Kanzel in dem damals üblichen Stil. Der Altar, der 1851 durch *Ernst von Bandel* im Zuge der Hase'schen Renovierung erstellt worden war, wurde ersetzt durch den ursprünglich am Lettner Richtung Westen platzierten Altar der Laienbrüder.

Ein Gang durch die Klosterkirche

Beim Betreten des Kirchenschiffs sind Sie zunächst auf den ursprünglich bemalten **Taufstein** im Stil der Weserrenaissance gestoßen. Abt *Theodor Stracke* hat ihn 1601 gestiftet und nach seinen Weisungen für über 200 Taler anfertigen lassen. Er ist ein erstes Zeugnis dafür, dass das Kloster wenige Jahre zuvor um 1600 evangelisch geworden war und nun in dieser Kirche auch Taufen und der Gemeindegottesdienst stattfanden. Etliche Jahrhunderte lang geschah dies westlich des Lettners.

◄ *Taufe Jesu, Glasbild von Hans-Gottfried von Stockhausen, 1960* **15**

Abt Theodor Strackes Anweisung für den Obernkirchener Steinmetz Hinrich Kleffemeyer zur Anfertigung des Taufsteins:

»Erstlich mit einem steinernen Fuesse und darauff einen Baum sehr künstlich außgehauen. Darunter Adam und Eva, da sie Gottes Gebot übertretten, und darum allerlei Creaturen. Darnach auf dem baum die Tauff die zwölf Aposteln, gahr artig gehackete und auch allerlei Engelßköppfe, oben um den Rand den Spruche ›Gehet hin in die ganze Welt‹.«

Wenden Sie sich zur Westwand des Mittelschiffs, erblicken Sie nebeneinander drei **Gedenkmonumente** für Loccumer Äbte: in der Mitte, prächtig barock, für Abt **Gerhard Wolter Molanus** († 1722); links daneben in strenger Architektur für Abt **Justus Christoph Böhmer** († 1732); und zum Eingang hin das Monument für Abt **Georg Ebell** († 1770) mit den beiden klassizistischen Frauenfiguren, die die Totenklage symbolisieren. Gegenüber dem Eingang, an der Wand zum südlichen Seitenschiff hin, schmücken aufwändige Verzierungen den prächtigen Aufbau des Epitaphs für **Clamor von Münchhausen** († 1561) und seine Frau Elisabeth von Landesberge († 1581), den der Hildesheimer Bildhauer *Ebert Wolff* für dieses schon seit dem 12. Jahrhundert mit dem Kloster verbundene Adelsgeschlecht angefertigt hat: im Mittelfeld als Relief die betende Familie, in einer kleineren Platte zuoberst der auferstandene Christus.

Wenn Sie noch einen Blick dahinter werfen, um die Ecke des ausgesparten letzten Jochs des südlichen Seitenschiffs, dessen Wand an den Kreuzgang stößt: Hier sind heute die **Figuren** aus dem Altar von *Ernst von Bandel* an der Wand befestigt: König David, Moses, die Evangelisten Markus und Matthäus, Christus, die Evangelisten Johannes und Lukas, Johannes der Täufer und der Prophet Jesaja. Sie gruppierten sich um das **Ölbild eines gekreuzigten Jesus**, von *Carl Wilhelm Oesterley* 1854 in Freskotechnik gemalt. Sie finden es heute weiter vorn über dem Zugang zum Kreuzgang.

Ein bedeutendes Ausstattungsstück ist das alte **Tafelkreuz** aus der Mitte des 13. Jahrhunderts. Der gekreuzigte Christus, schlicht auf Holz gemalt und nicht plastisch dargestellt, war nach zisterziensischer Vorschrift die einzige figürliche Darstellung dieser Kirche. Ein ganz ähnliches Tafelkreuz findet sich in Schulpforta (bei Naumburg, Sachsen-Anhalt). Nach einer Restaurierung 1953–57 ist das Loccumer Tafelkreuz wieder in einem annähernd ursprünglichen Zustand, abgesehen

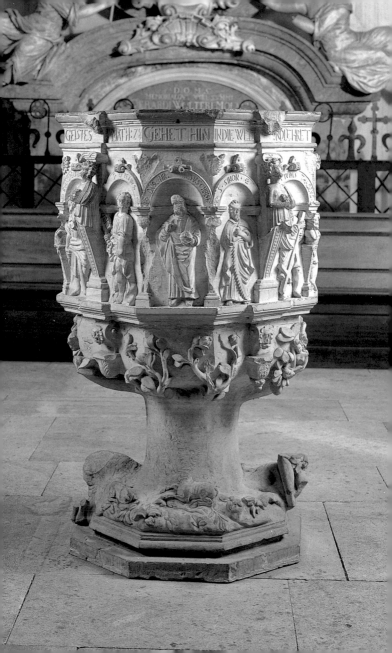

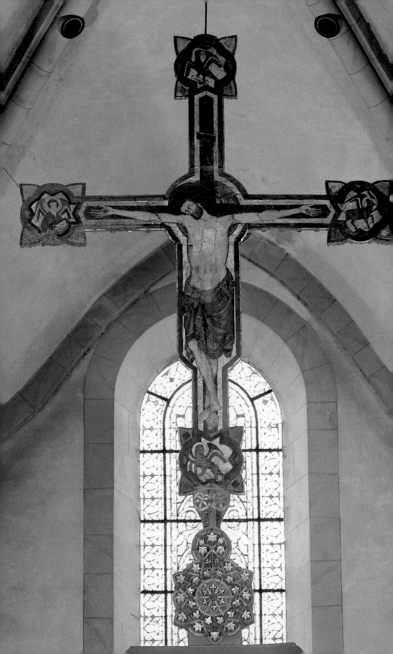

davon, dass die Rückseite im 19. Jahrhundert im Stil der italienischen Renaissance übermalt wurde und dass Teile der Ornamentik schon damals versehrt waren und heute fehlen: »Die Kanten des Kreuzes waren reich verziert, mit bunten Steinen geschmückt und ein feines, zierliches Laubornament umsäumte das Kreuz, welches Ornament leider bei der Restauration nicht wiederhergestellt ist« (Hase 1866, S. 296).

Ungewöhnlich für ein romanisches Kruzifix – und darin auf die Sicht der Gotik vorausweisend – ist die Darstellung Jesu als gequälter, sterbender, am Kreuz »hängender« Mensch. Man ahnt die letzten Worte Jesu nach dem Matthäusevangelium: »Mein Gott, warum hast du mich verlassen?« (27,46). Dies ist typisch für die Frömmigkeit der Zisterzienser. Bernhard von Clairvaux stellte die Verehrung des leidenden Christus in die Mitte seiner Theologie. Die Zisterzienser verstanden ihr Leben in seiner klösterlichen Härte als Nachfolge des leidenden Jesus. Gleichzeitig verweisen die original erhaltenen Farben der Vorderseite auf den auferstandenen Christus: Der Goldhintergrund als Zeichen der machtvollen Anwesenheit Gottes; das Grün der Kreuzbalken (samt dem unter dem Markus-Löwen noch erhaltenen Laubornament) und des Lendenschurzes als Farbe des Lebens; der blaue Nimbus unter dem Kopf Christi als Himmelsfarbe – ein Symbol der Offenbarung Gottes. – Die Figuren am Ende der Kreuzbalken symbolisieren die Evangelisten: Oben der Adler des Johannes, rechts der Stier des Lukas, unten der geflügelte Löwe des Markus und links der Engel des Matthäus. Das Kreuz zeigt in konzentrierter Form, was das Wesen des christlichen Glaubens ausmacht.

◀ *Tafelkreuz, um 1250*

Ungewöhnlich für ein romanisches Triumphkreuz: Zwar steht das Kreuz auf dem Universum (Rosette am Fuß), aber dargestellt ist nicht der Sieger über den Tod, sondern der leidende und sterbende Christus:

»Das ist einstweilen meine höchste Philosophie: Jesus zu kennen, und zwar als den Gekreuzigten.« (Abt Bernhard von Clairvaux)

Das Kreuz bildete den geistlichen Mittelpunkt für die mystische Frömmigkeit der Zisterzienser.

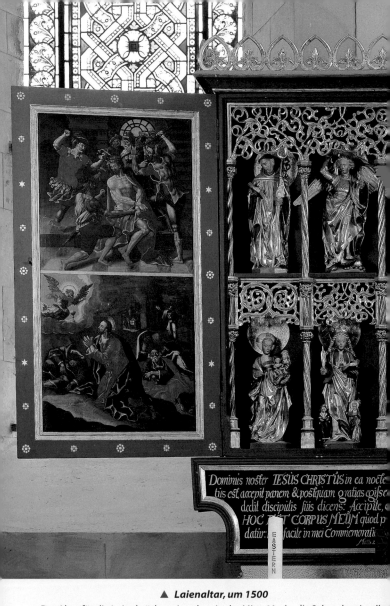

In the image, the Latin inscription reads:

*Dominus noster IESUS CHRISTUS in ea nocte qua tra-
ditus est, accepit panem & postquam gratias egisset,
dedit discipulis suis dicens: Accipite, &
HOC EST CORPUS MEUM quod pro vobis
datur: hoc facile in mei Commemoratione.*
Mattz.

▲ Laienaltar, um 1500

Der Altar für die Laienbrüder zeigt oben in der Mitte Maria, die Schutzherrin aller
Zisterzienserklöster. Links von ihr stehen Bernhard von Clairvaux und der Erz-
engel Michael, rechts der Evangelist Johannes und der hl. Georg. In der Reihe

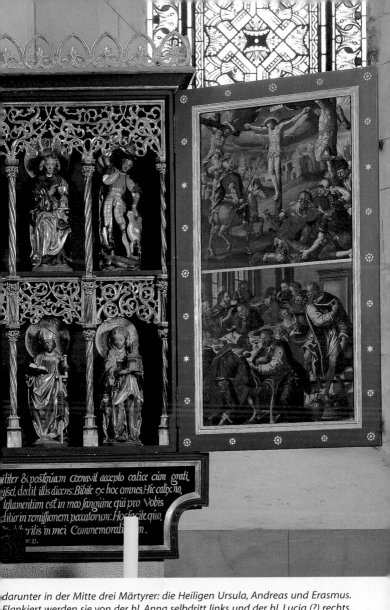

darunter in der Mitte drei Märtyrer: die Heiligen Ursula, Andreas und Erasmus.
Flankiert werden sie von der hl. Anna selbdritt links und der hl. Lucia (?) rechts.
Nach der Reformation wurde der Altar durch die Flügel mit Bildern aus der
Leidensgeschichte Jesu zu einem Abendmahlaltar umgestaltet.

Das **Chorgestühl** der Priestermönche im Hohen Chor, in seiner Grundsubstanz einschließlich der geschnitzten Wangen Originalinventar aus der Bauzeit der Kirche im 13. Jahrhundert, hatte einst seinen Platz im östlichen Mittelschiff bis in die Vierung hinein. Im romanischen Rankenwerk der Wangen lassen sich bei näherem Hinsehen zwei für die Zisterzienser ungewöhnliche tierähnliche Verkörperungen des Dämonisch-Bösen entdecken: Es ist oben die Schlange im Paradies. Der Hinweis auf die mit dem Menschsein verbundene Gottesferne, Sünde und Erlösungsbedürftigkeit. Es ist rechts unten »der Höllen Rachen«, als Endpunkt eines verfehlten Lebens: Ermahnungen an die Mönche, das Böse im Glauben immer wieder nach draußen zu verweisen. Reizvoll ist, dass gleichzeitig Motive der germanischen Mythologie eingearbeitet und gleichsam »getauft« sind: Fenriswolf und – sich aus seinem Maul zunächst als Ranke hervorwindend – Midgardschlange.

Ursprünglich stand im Chorraum nur der **Levitenstuhl**. Der Dreisitz diente dem Priester, der die Messe las, und seinen beiden Diakonen. Er hat nun rechts neben der Tür zum Kreuzgang seinen Platz gefunden. Mit seiner schlichten und wertvollen Gestaltung und Ornamentik verweist er auf die karge Schönheit der ursprünglichen Ausgestaltung der Kirche.

In der linken Ecke des Chorabschlusses strebt das Maßwerk des spätgotischen **Sakramentshauses** aus der zweiten Hälfte des 15. Jahrhunderts auf, an seiner Spitze in acht Meter Höhe der Pelikan als altkirchliches Christus-Symbol. Unten im Maßwerk erkennen Sie Maria und Georg, darüber Thomas mit dem Winkelmaß, den Schutzpatron der Bauleute.

Der heutige Hauptaltar gehörte ursprünglich als **Altar der Laienbrüder** an die Westseite des Lettners. Die Märtyrer Ursula, Andreas und Erasmus in der unteren Reihe stehen im Zentrum, links von der heiligen Anna und rechts von Lucia (?) flankiert. Oben (von links nach rechts): Der Zisterzienserabt aus Gründerzeiten, Bernhard von Clairvaux, Erzengel Michael, Maria, Evangelist Johannes, Georg. Die Figuren werden der Werkstatt des so genannten *Meisters von Osnabrück* zugeschrieben (um 1500). Die Bemalung der Altarflügel im Stil zwischen Renaissance und Barock aus der Mitte des 17. Jahrhunderts zeigt

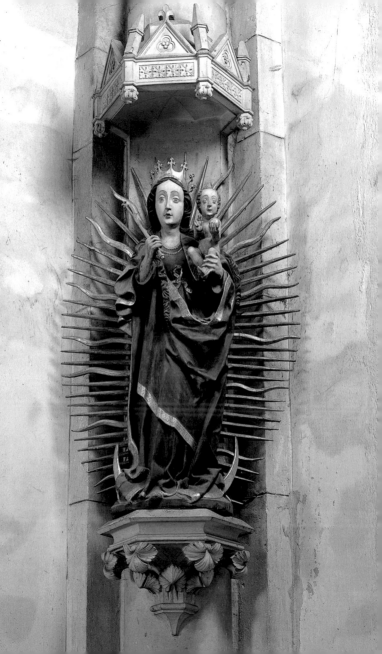

geöffnet Szenen aus der Leidensgeschichte Jesu, geschlossen die Auf
erstehung Christi und – als deren alttestamentliche Vorausschau – de
Propheten Jona, der vom Wal an Land gespien wird.

Die »**Mondsichel-Madonna**« aus der zweiten Hälfte des 15. Jahr
hunderts zeigt Maria mit Motiven aus der Offenbarung des Johannes
Mit Christuskind und Lilienszepter, auf der Mondsichel stehend und
mit dem Strahlenkranz, vergegenwärtigte sie den Mönchen und, wenn
sie vor der Kirche gezeigt wurde, den Pilgern die heilende Kraft Christ
für ihre Krankheiten und andere Nöte. Die wenig ausdrucksvoller
Gesichtszüge und die etwas steife Präsentation des Kindes könner
vermuten lassen, dass sie einer Statue aus romanischer Zeit nachemp
funden wurde.

Wenn Sie den Hohen Chor verlassen und linker Hand um die **Kanze**
von *Jan Prendel* mit St. Georg in der Betonstütze des Fundaments her
umgehen, finden Sie das Fragment eines spätgotischen **Marienaltar**
(um 1500). Wir wissen nicht, wie das Kloster an diese Darstellung

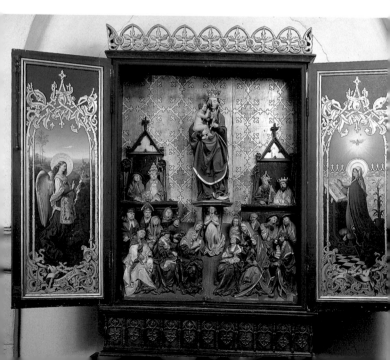

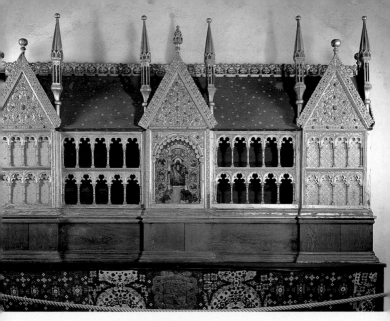

▲ *Reliquienschrein, um 1250*

er spätromanische Reliquienschrein befand sich seit Erbauung der Kirche als
Itaraufsatz im Hohen Chor. In seinen Arkaden wurden die Reliquien aufbe-
~ahrt. Darunter: Altarteppich, angefertigt von der »Prinzessin von Ahlden« (Kur-
~inzessin Sophie Dorothea von Braunschweig).

ekommen ist. Die Marienfigur und die Seitenflügel (Verkündigung
Marias von Georg Bergmann) sind im 19. Jahrhundert hinzugefügt
vorden. Die mittelalterliche Darstellung jedoch ist aus einem Stück
eschnitzt und höchst originell. Der Papst sieht nicht besonders glück-
ch aus. Der Kardinal schielt nach der Papstkrone. Der Kaiser schläft
nd der König schaut trübe drein. Es ist eine Darstellung des Wirkens
er hl. Birgitta von Schweden, die aufgrund von Visionen der kirch-
chen und weltlichen Obrigkeit kräftig die Leviten liest.

 Gleich daneben, unter der südlichen Querhausempore – sie wurde
ur Verbesserung der Akustik von Hase im neoromanischen Stil einge-
aut – hat der **Reliquienschrein** seinen Ort gefunden, nachdem er

seine ursprüngliche zentrale Stellun vor dem Chorabschluss verloren hatt Spätromanisch, aus Eiche wie ein Ki chengebäude gestaltet, mit von dre Giebeln gekrönten Querhäusern un reich verzierter Dachzone, gilt er in se ner Art und Größe als einmalig. Di zweistöckigen, feingearbeiteten un einst wahrscheinlich durch Platten ve schlossenen Arkadenreihen gliedern die Schreinwände. Nur an Fes tagen wurden die Fächer geöffnet und die Reliquien gezeigt. Entspre chend dem zisterziensischen Gebot der Schlichtheit war er wohl ni mit Gold- oder Silberblech verkleidet und weist auch nur hölzern Edelstein-Imitate auf. Ein kleiner Teil der Reliquien ist im Kloster noc erhalten. Bei der Renovierung 1850 wurde das Dach nach altem Vo bild mit Himmelsblau und Sternen neu bemalt und das byzantinisie rende Bild des thronenden Christus in der Mitte eingefügt.

Der Kreuzgang mit den Klausurgebäuden

Durch die Verbindungstür unmittelbar westlich des Querschiffs kön nen Sie nun den Kreuzgang betreten, gleich links an einem Altartisc vorbei, in dem sich auch eine Aussparung für die Altar-Reliquie finde

Der **Kreuzgang** war ausschließlich den Priestermönchen vorbe halten und erschließt alle wichtigen Räume der Klausur. Deren An ordnung entspricht in Loccum weitestgehend dem zisterziensische Idealplan. Nach einheitlichem benediktinischem Schema sind di Kreuzgangflügel um den quadratischen Innenhof herum angeleg Ihre gotische Gestaltung weist auf eine Entstehung noch im Zuge de Spätphase des Kirchenbaus, jedenfalls vor 1300. Der Kapitelsaal un die Johanneskapelle gehören noch der Romanik an. Im Westen wur den der Kreuzgang und das »Slaphus« der Laienbrüder 1778 durch da große barocke Konventshaus ersetzt. Das »Slaphus« der Priestermön che im Osten wurde 1819 für das neue Predigerseminar umgebau Nach Süden wurde 1599 das alte Refektorium der Priestermönch durch ein neues Refektorium im spätgotischen Stil ersetzt.

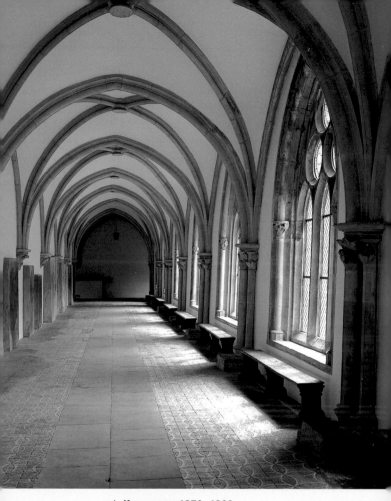

▲ Kreuzgang, 1270–1300

Der Kreuzgang ist das Zentrum des abgeschlossenen Bereichs der Mönche (»Klausur«). Von hier aus sind alle wichtigen Klosterräume zu erreichen, wie Beichtkapelle, Kapitelsaal, Bibliothek, Refektorium (Speisesaal), Brunnenhaus, Latrine, Treppe zum Dormitorium (Schlafsaal). Der gesamte Kreuzgang war darüber hinaus ein Bereich des Schweigens und der Meditation.

Das **Brunnenhaus** war, wie in jedem Zisterzienserkloster, in den Innenhof hineingebaut und vom Kreuzgang gegenüber dem Refektorium zugänglich. Es musste Ende des 19. Jahrhunderts wegen Baufälligkeit abgebrochen werden. Man sieht heute noch den zugemauerten Bogen.

Am prächtigsten gestaltet und auch breiter angelegt ist der so genannte **Lesegang**, der nördliche Kreuzgangflügel, der an die Kirche angrenzt. In ihm versammelten sich allabendlich die Mönche bei Sonnenuntergang zur Kollatslesung (Lesung aus Texten der Kirchenväter).

»Das Kloster ist in sehr wertvoller Art errichtet. Sie haben einen sehr schönen Kreuzgang, der überall Fenster aus Glas hat.«
Jüngere Mindener Bischofschronik, um 1450

Die Fenster sind hier mit dreibahnigen (statt sonst nur zweibahnigem) Maßwerk versehen. Die Rippen des Gewölbes laufen an der Wand zum Innenhof bis zum Boden hinunter. Kunstvolle frühgotische Blattornamentik an den Konsolen – unter anderem Eiche, Ahorn, Efeu, Rose, Hopfen – findet sich im gesamten Kreuzgangbereich, während nur hier im Lesegang an einer Konsole auf der Innenhofseite regelwidrig ein Äffchen und ein Sperling versteckt sind. Die Bodenfliesen mit dem Lilienmotiv stammen aus dem Mittelalter.

In der Mitte des Lesegangs finden Sie, integriert in eine Konsole an der Kirchenwand, einen **Adler**, der mit weit aufgespannten Schwingen sein Junges trägt. Man vermutet, dass an dieser Stelle der Abt zur abendlichen Lesung stand. Über die Bedeutung des Motivs gibt es mancherlei Vermutungen. Es ist anzunehmen, dass es sich an so zentraler Stelle um ein Gottessymbol handelt (5. Mose 32,11: »Der Herr behütet sein Volk wie seinen Augenstern, wie der Adler, der sein Nest beschützt und über seinen Jungen schwebt, der seine Schwingen ausbreitet, ein Junges ergreift und es flügelschlagend davonträgt.«)

Nächst der Kirche gelegen schließt die Beichtkapelle an, die nach dem Täufer benannte **Johanniskapelle**. Sie hatte einen direkten Zugang jeweils zur Kirche und zum benachbarten Kapitelsaal. Das gotische Maßwerkfenster ist erst im 19. Jahrhundert entstanden, die freigelegten Farbreste sind teils noch mittelalterlich, teils Freskenmalerei des 19. Jahrhunderts. Der Türklopfer in Gestalt einer Geißel deutet auf die Bestimmung der Kapelle für die Bußpraxis der Mönche hin.

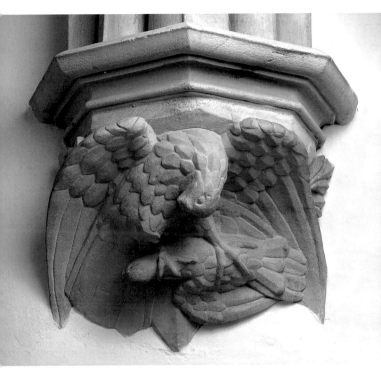

▲ *Konsolstein mit Adlermotiv im Lesegang*

Mit seinen romanischen Doppelarkaden öffnet sich der dreischiffige **Kapitelsaal** zum Kreuzgang hin, damit an Festtagen die Novizen von hier aus Teile der Konventsversammlung mitverfolgen konnten. Über drei Stufen steigt man in den quadratischen Raum hinunter, der dadurch an Höhe gewinnt. Die vier der Weserromanik nahestehenden Säulen, auf denen das Gewölbe aufruht, stehen auf attischen Basen und dürften bereits vor 1200 entstanden sein. Auf umlaufen-

»Sooft es sich im Kloster um eine wichtige Angelegenheit handelt, soll der Abt die ganze Klostergemeinde zusammenrufen. Das bestimmen wir deshalb, weil der Herr oft einem Jüngeren offenbart, was das Bessere ist.«
Mönchsregel des Benedikt

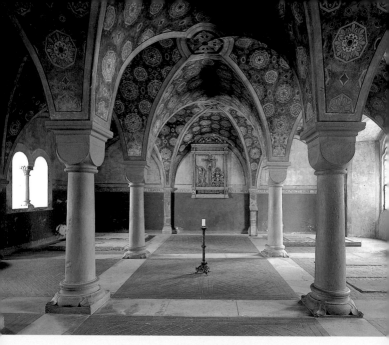

▲ Kapitelsaal

Hier kam der Mönchskonvent jeden Morgen zusammen zur Beratung, zu
Schlichtung von Streitigkeiten und zur Verlesung eines »Kapitels« aus der O.
densregel. Der neue Abt wurde hier gewählt, und Novizen wurden am Ende de
Probezeit hier feierlich eingekleidet.

den Bänken hatten die Mönche ihre Plätze. Vor dem Fenster bezeich
nen drei Grabplatten den Ruheplatz des Stifters des Klosters, *Graf Wi*
brands von Hallermund, mit seinen zwei Söhnen. Die kurze, gewunde
ne romanische Säule in der Raumecke rechts vom Eingang hat mög
licherweise als Osterkerzenleuchter gedient. Die Deckenbemalun
stammt aus dem Jahre 1913.

Dem Kreuzgang weiter folgend, vorbei am Aufgang zum Schlafsaa
an der Pilgerzelle und der Benediktkapelle, biegen Sie in den südliche
Kreuzgangflügel ein. Er zieht sich am parallel dazu gelegenen **Refekto**
rium entlang, dem Speisesaal der Priestermönche. Durch eine spät

romanische Tür mit reichen Beschlägen und bronzenen Löwenkopf als
Türklopfer betreten Sie die zweischiffige Halle, die mit ihrer spätgoti-
schen Deckengewölbekonstruktion aus dem ausgehenden 16. Jahr-
hundert ein luftiges Raumgefühl vermittelt. Die ursprünglich romani-
schen Fenster hat man im Zuge der Erhöhung des Raums um etwa
50 m vergrößert und mit spätgotischem Fischblasen-Maßwerk aus-
gestattet. Heute wird dieser Raum als Winterkirche, für kleinere Kon-
zerte und für Festlichkeiten genutzt. Seit 1951 hat der damalige Abt
und Landesbischof *Hanns Lilje* in diesem Raum die Verantwortungs-
träger in Niedersachsen zum Neujahrsempfang der Evangelisch-luthe-
rischen Landeskirche Hannovers und des Klosters Loccum einzula-
den begonnen. Noch heute findet in jedem Jahr am Epiphaniastag
(6. Januar) hier dieser festliche Empfang statt.

Zwischen 1778 und 1780 ist das **Konventshaus**, der Westtrakt des
Kreuzgangbereiches, der sich heute als
eindrucksvoller spätbarocker Fachwerk-
bau präsentiert, neu errichtet worden.
Im Untergeschoss blieben Gewölbe des
mittelalterlichen Konversen- (Laienbrü-
der-) Flügels erhalten, darunter auch
etwa ein Viertel des ehemals lang
gestreckten zweischiffigen Speisesaals
der Laienbrüder, das Laienrefektorium.
Ursprünglich ruhten die Gewölbe auf
vier dieser alten romanischen Säulen,

»Alle essen, mit Ausnahme des Abtes, im Refektorium.«
»Die Konversen nehmen wir als unse-re unentbehrlichen Gehilfen gleich Mönchen unter unsere Obsorge. Wir betrachten sie als unsere Mitbrüder, die an unseren geistlichen wie mate-riellen Gütern gleicher Weise Anteil haben wie die Mönche.«
Carta Caritatis (Ordensregel der Zisterzienser)

die offenkundig älter als die Klosteranlage waren. Das **Laienrefektori-
um** war schon im 17. Jahrhundert als Vorratskeller zweckentfremdet.
Der jetzige Raum war zeitweilig Küche. Seit 1820 das Predigerseminar
offiziell im Kloster eingerichtet worden war, fand das Laienrefektorium
in seiner verkleinerten Form als Kollegsaal Verwendung. In den achtzi-
ger Jahren des 19. Jahrhunderts kam es durch die Initiative des preußi-
schen Kurators für Loccum, des Direktors der Geistlichen Abteilung im
Kultusministerium, *Wilhelm Barkhausen,* und des Direktors der Natio-
nalgalerie in Berlin, Geheimrat *Max Jordan,* und durch eine Zuwen-
dung des preußischen Kultusministeriums dazu, dass der Professor an

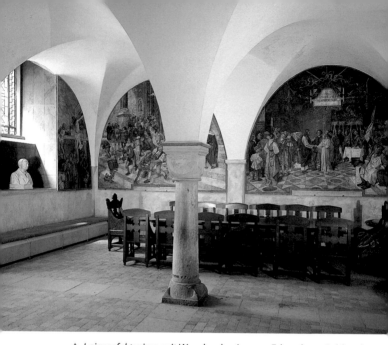

▲ *Laienrefektorium mit Wandmalereien von Eduard von Gebhardt*

der Düsseldorfer Kunstakademie, *Eduard von Gebhardt* (1838–1925)
den Auftrag zur Ausmalung dieses Raumes erhielt, in dem künftig
Pastoren ausgebildet wurden.

Zwischen 1886 und 1891 entstand ein **Freskenzyklus** mit neutesta
mentlichen Szenen, die den Bitten des Vaterunser zugeordnet sind
und zugleich Orientierung für das Amt der künftigen Pastoren geben
sollten. Dabei ist besonders eindrucksvoll, dass es sich bei den darge
stellten Personen um Portraits lebender Menschen handelt. Es sind
Loccumer Dorfbewohner, Kandidaten des Predigerseminars mit ihren
Studiendirektor (z. B. »Bergpredigt«, der Studiendirektor oben recht
mit Bart), die damalige Hausdame Fräulein Saxer (als Brautmutter au
dem Bild »Hochzeit zu Kana«), der Abt Uhlhorn (»Vertreibung de
Händler und Wechsler aus dem Tempel«), weitere Konventsmitgliede

Jesus und die Ehebrecherin«) sowie Mitglieder des Kollegiums der
üsseldorfer Kunstakademie (»Bergpredigt«), nicht zuletzt der Maler
lber mit Frau und Kindern (eben dort). Verschiedene Vorstudien zu
esem Zyklus sind erhalten und zeigen die Auseinandersetzung des
alers mit seinem Thema: der Versuch, beispielhafte Glaubenssitua-
onen lebendig zu veranschaulichen, und dies eingebettet in die
ebenswelt im 19. Jahrhundert, wobei Jesus stets im antiken Gewand
scheint. – Leider hat die Feuchtigkeit im Mauerwerk immer wieder
estaurierungen nötig gemacht (1898, 1928). Das führte 1958–60
azu, dass man die Bilder, um sie zu retten, auf Spanplatten aufbringen
usste. Dabei musste ein großer Teil der restlichen Ausmalung des
aumes aufgegeben werden, so dass es heute nicht mehr möglich ist,
as den Hintergrund abgebende Grundthema der Ausmalung (»das
aterunser«) zu erkennen.

Die Loccumer Klosteranlage

um vollständigen Bild des Klosters gehören weitere mittelalterliche
auten, die zumeist aus Bruchsteinen errichtet sind. Die etwa drei
eter hohe **Klostermauer** umgibt nach wie vor die klösterlichen
ebäude. Durch das **Tor- und Kapellengebäude** betritt man vom Nor-
en her den Klosterbezirk. Tor und Kapelle mit romanischen und goti-
chen Stilelementen dürften um 1260 entstanden sein. Die Kapelle,
enfalls Maria, der Mutter Jesu (deshalb »**Frauenkapelle**«), und
. Georg geweiht, wird von zwei Kreuzgewölben überdeckt. Von 1736
s zur Mitte des 20. Jahrhunderts diente dieser Raum als einklassige
orfschule. Heute finden Sie darin einen ehrenamtlich geführten Eine-
elt-Laden mit Café.

Auf dem Gelände des heutigen Klosterguts, an der Nordostseite der
irche, erhebt sich die **Pilgerscheune**, die um 1300 erbaut wurde und
tsächlich eher verschiedenen Werkstätten Raum geboten haben
ag. Südöstlich des Hochchores befindet sich das alte **Siechenhaus**
nfirmaria) des Klosters. Die Kranken und Sterbenden sollten bis zu
rem Heimgang den Gesang der Brüder bei den Horen hören können.
och heute kann man an der Ostseite einen kleinen Kapellenvorbau

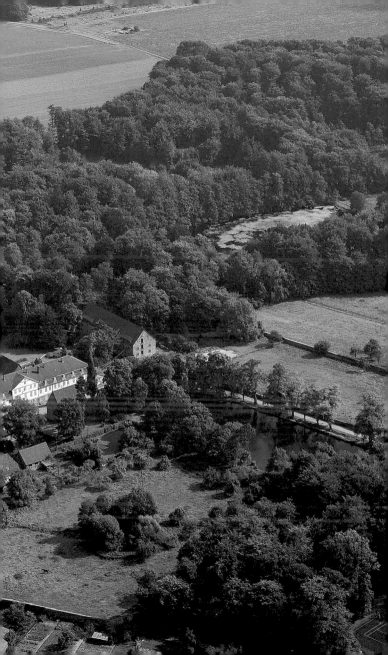

erkennen. Zwischenzeitlich wohnten dort die Äbte, heute ist es d[…] Gutspächterhaus. Der **Taubenturm** auf dem Klostergut erinnert an c[…] burgundischen Ursprünge der Zisterzienser. Die frühere **Walkmüh[…]** ist jetzt ein Stallgebäude direkt neben der Fulde, die an der Kloste[…] mauer entlang fließt.

Ein weiteres Wirtschaftsgebäude von imposantem Ausmaß ist c[…] **Zehntscheune**, der so genannte »Loccumer Elephant«, am gege[…] überliegenden südlichen Ende des Klosters. Mit 48 Meter Länge un[…] 14 Meter Breite sowie einer maximalen Höhe von 15 Metern bei d[…] Speicherböden diente sie der Aufbewahrung von Getreide aus Gra[…] gien des Klosters und der Zehntabgaben.

Eine eigene Behausung hatte der Abt gegenüber dem Westflüg[…] des Konventsgebäudes (Konversenflügel). Die **Abtei** wurde ca. 12[…] aus Bruchsteinen gebaut, die nur an der Außenseite behauen sin[…] Entsprechend den Regeln einer zisterziensischen Klosteranla[…] erlaubt es ihre Lage, sowohl das Torhaus als auch den Zugang zu[…] Konversentrakt einzusehen, darüber hinaus den Fahrweg zur Zehr[…] scheune. Heute lebt hier der Klosterförster.

Von der großen Bedeutung der Fischzucht für das Kloster zeuge[…] die zahlreichen **Fischteiche**. Nach den Beschlüssen des Generalkap[…] tels in Cîteaux war innerhalb des Klosters der Genuss von Fleisch un[…] Fett allen verboten, mit Ausnahme der Schwerkranken und der hinz[…] gezogenen Handwerker.

*

Das Kloster Loccum hat die Jahrhunderte überdauert, weil es imm[…] wieder neue kirchliche Aufgaben übernahm. Nach wie vor ist es e[…] Ort, der von einem Leben aus der Erkenntnis Gottes in dem Mensche[…] Jesus zeugt. Der christliche Glaube in Gestalt des benediktinische[…] *»bete und arbeite«* war die Quelle für eine epochemachende Leber[…] form, die nachhaltig eine Kulturlandschaft gestaltet hat und bis heu[…] ihre geistliche Ausstrahlung erweist.

Im Kapitelsaal steht das alte Zisterzienserwort STAT CRUX DUM VO[…] VITUR ORBIS – Es steht das Kreuz, während die Welt sich dreht.

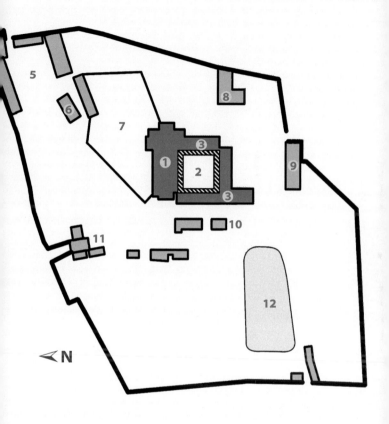

▲ *Plan der Klosteranlage*

1 Klosterkirche
2 Kreuzgang und Innenhof
3 Konventsgebäude
4 Ehemalige Walkmühle
5 Klostergut
6 Pilgerscheune

7 Alter Friedhof
8 Ehemaliges Siechenhaus
9 Zehntscheune (»Elephant«)
10 Ehemalige Abtei
11 Torhaus
12 Brauteich

Literatur in Auswahl

Binding, Günter / Untermann, Matthias, Kleine Kunstgeschichte der mittelalterlichen Ordensbaukunst in Deutschland. Darmstadt 1985. – Braunfe Wolfgang, Abendländische Klosterbaukunst. Köln 1969. – Hase, Conrad W helm, Die mittelalterlichen Baudenkmäler Niedersachsens, hg. vom Archite ten- und Ingenieur-Verein für das Königreich Hannover. Hannover 1866. Heutger, Nicolaus, Das Kloster Loccum im Rahmen der zisterziensische Ordensgeschichte. Hannover 1999. – Hirschler, Horst / Berneburg, Ernst, G schichten aus dem Kloster Loccum. Hannover 42000 (dort S. 227 ein Liter turverzeichnis). – Hölscher, Uvo, Kloster Loccum. Bau- und Kunstgeschich eines Cistercienserstiftes. Hannover 1913. – Holze, Heinrich, Zwischen Stuc um und Pfarramt. Die Entstehung des Predigerseminars in den welfische Fürstentümern zur Zeit der Aufklärung. Göttingen 1985. – Karpa, Oskar, Klo ter Loccum. Hannover 1963 – Kloster Loccum (Hg.), Der Loccumer Zisterzie serpfad. Loccum 2001 – Linnemeier, Bernd Wilhelm, Beiträge zur Geschich von Flecken und Kirchspiel Schlüsselburg. Stolzenau 1986 (S. 320 – 323 zu Epitaph für Clamor von Münchhausen und Elisabeth von Landesberge). Manske, Hans-Joachim, Der Meister von Osnabrück. Osnabrücker Plastik u 1500. 1978 (S. 215 – 217 zum Laienaltar.) – Schulzen, Fr., Geschichte des Klo ters Loccum. Göttingen 1822. – Speitel, Georg, Die Taufsteine in der Kloste kirche Loccum und in St. Marien zu Minden, in: Mindener Heimatblät 5/1983. – Stiller, Erhard, Die Unabhängigkeit des Klosters Loccum von Sta und Kirche nach der Reformation. Göttingen 1966. – Stuttmann, Ferd nand / von der Osten, Gerd, Niedersächsische Bildschnitzer des späten Mitte alters. 1940 (S. 34 ff. zum Marienaltar). – Weidemann, Christoph Erich, G schichte des Klosters. Hannover 1913.

Kloster Loccum
Bundesland Niedersachsen
31547 Rehburg-Loccum
www.kloster-loccum.de

Aufnahmen: Jutta Brüdern, Braunschweig. – Klosterarchiv: Seite 5, 6/7. – Deutsche Luftbild GmbH, Hamburg: Seite 34/35.
Hans-Gottfried von Stockhausen (Seite 14) © VG Bild-Kunst, Bonn 2008
Druck: F&W Mediencenter, Kienberg

Titelbild: *Klosterkirche von Nordosten*
Rückseite: *Refektorium*